방구석 숨은 그림 찾기

세계여행편

아자 그림 | 짱아찌 글

이 책을 두 배 재미있게 보는 법

이 책은 전 세계에서 가장 인기 많은 여행지 30곳을
바탕으로 한 숨은 그림 찾기로 구성되어 있습니다.

파리 에펠탑, 체코 프라하 등
아름다운 여행지를 그림으로 만나보고
아름다운 풍경 속에 꼭꼭 숨은 깨알 '숨은 그림'을
찾아내는 재미까지
일석이조의 즐거움을 누려보세요!

여행지에 얽힌 간단한 상식 팁이
책을 보는 재미를 훨씬 풍성하게 해줄 것입니다.
여행지 그림을 자신만의 감각으로
색칠해보아도 좋습니다.

내가 찾은 숨은 그림이 맞는지 궁금하다면?
－책 맨 뒤의 정답 페이지를 확인해보세요!

노르웨이 오슬로

북유럽 감성이 그윽한 오슬로는 바이킹과 노벨상으로 유명한 노르웨이의
수도이다. 여행하기 좋은 시기는 6~8월, 일조 시간이 길지만 크게 덥지 않다.
추천 여행 장소는 뭉크 미술관.

숨은그림

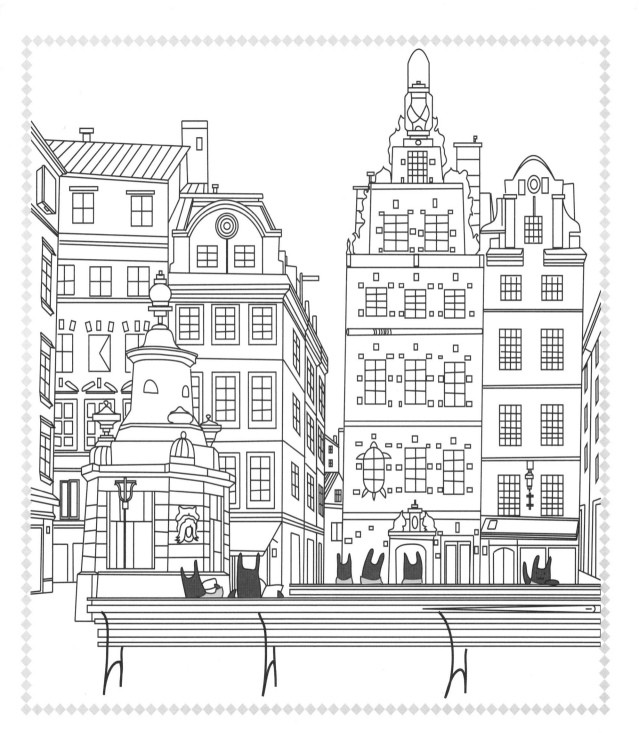

체코 프라하

프라하는 보헤미아 왕국의 수도였으며 유럽의 정치, 문화, 경제의 중심지이기도 했다. 천 년의 역사를 지닌 도시로 아름다운 중세 도시 경관을 자랑한다.

쉬운그림

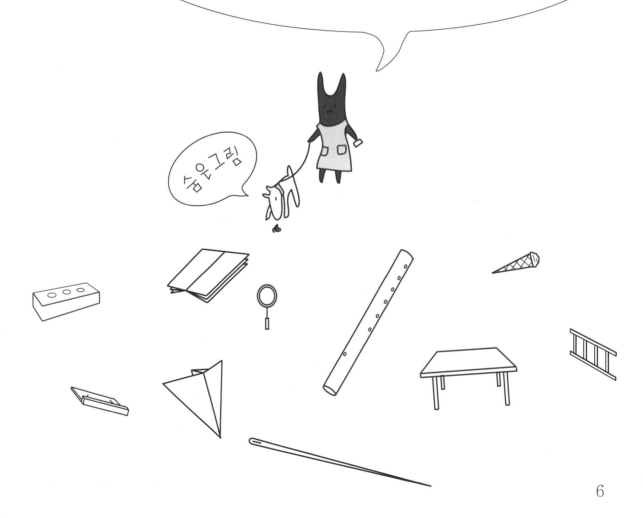

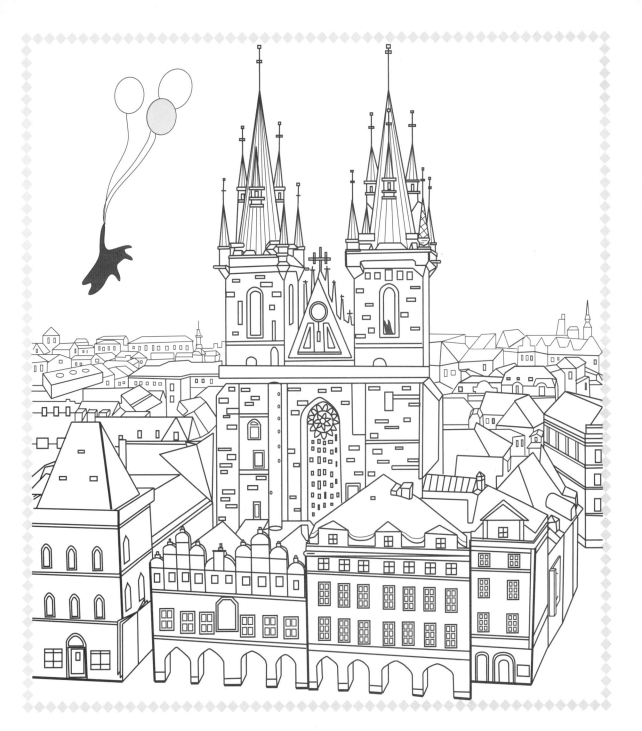

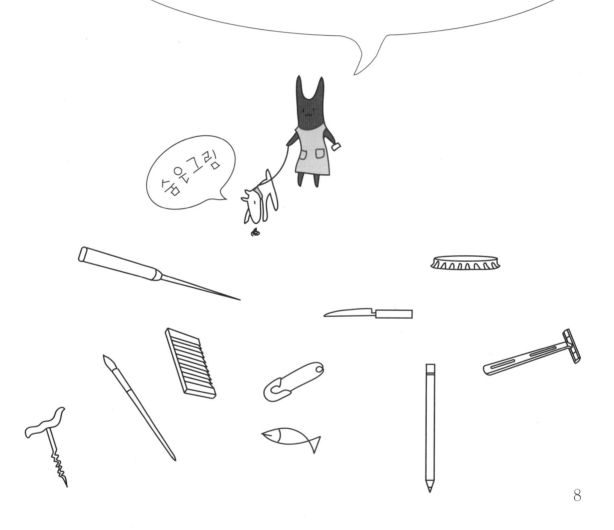

필리핀 비간

일로코스수르주에 있는 스페인 식민지 시대의 도시 유적. 원주민과 중국 및
유럽의 문화 요소가 결합된 건축 양식으로 세계 어느 곳에서도
찾아볼 수 없는 독특한 도시 경관을 이룬다.

8

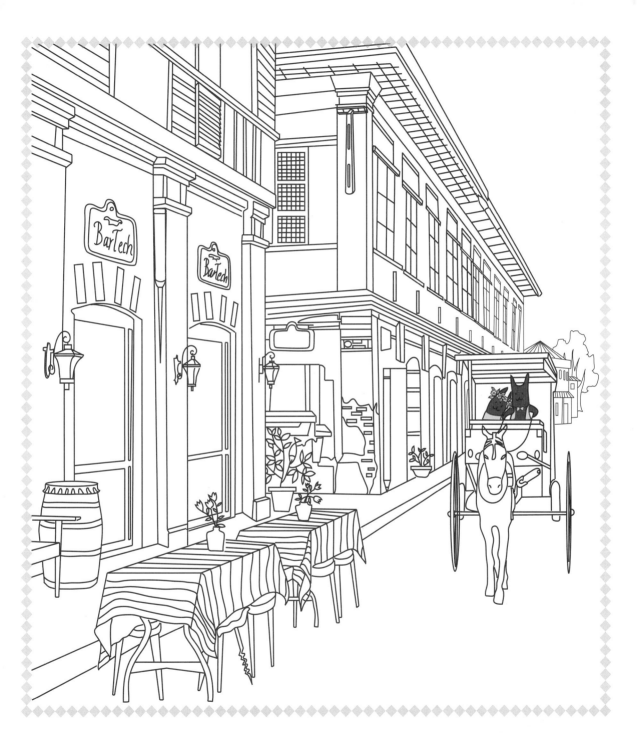

미국 캘리포니아주 애너하임 디즈니랜드

1955년 월트 디즈니가 세운 테마파크. 현재 전 세계에 디즈니랜드는 파리, 홍콩, 도쿄 등 10곳 정도이다. 전 세계 수많은 아이들에게 선망의 장소로, 어른들이 더 좋아한다는 것은 비밀!

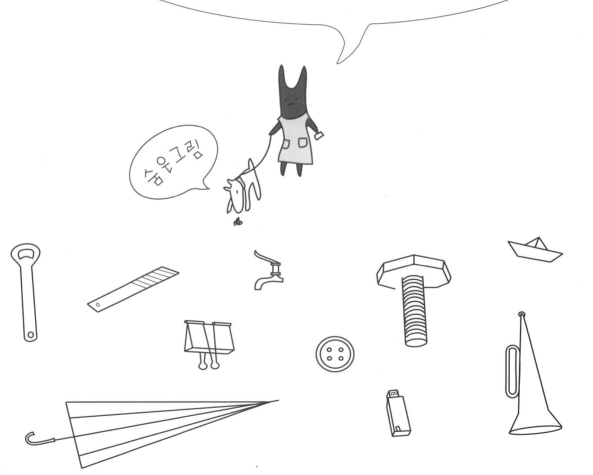

샤우그림

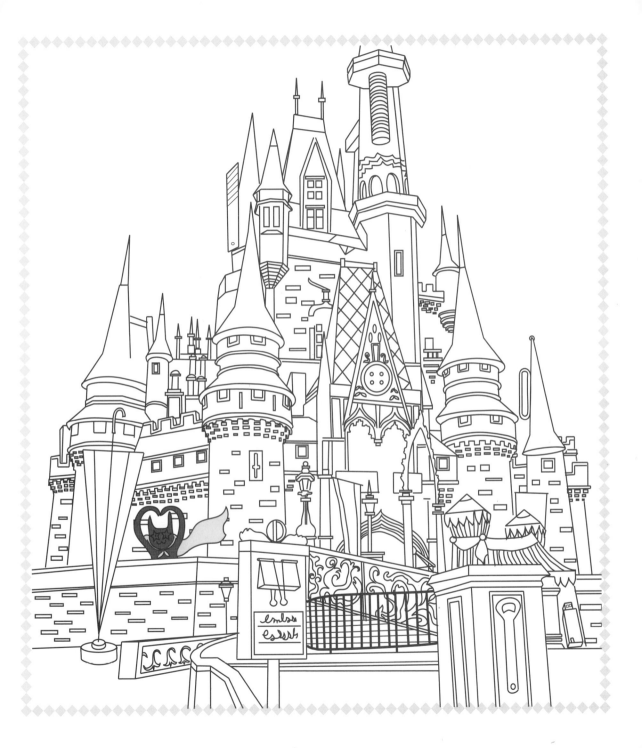

러시아 모스크바 성 바실리 대성당

모스크바 붉은 광장의 상징. 이반 4세가 타타르 칸국 정벌을 기념해 건축한 성당이다. 1812년 나폴레옹의 침공 당시 이 성당은 프랑스 군대의 마구간으로 사용되었다는 기록이 있다. 이반 4세는 땅속에서 무슨 생각을 했을까?

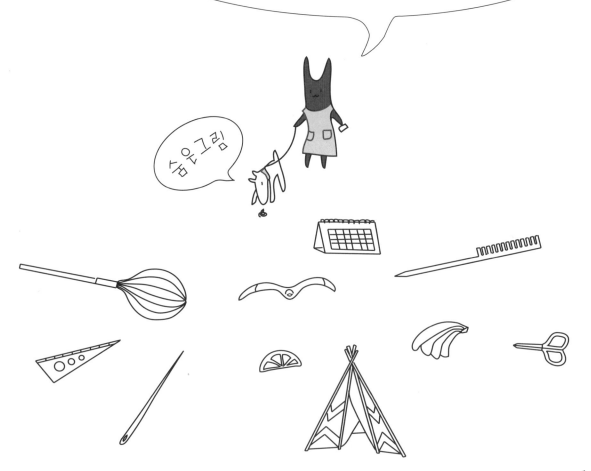

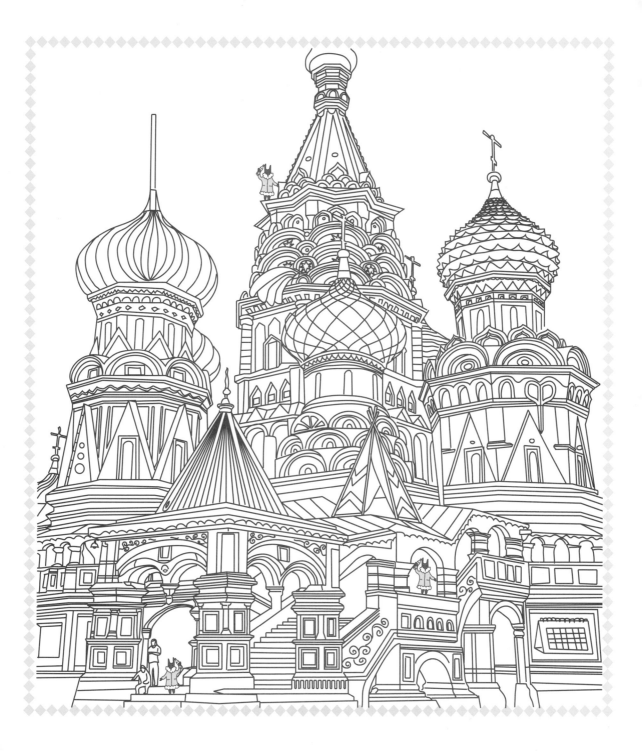

스리랑카 캔디

스리랑카 중부 구릉지대에 위치한 도시로 유네스코 세계유산에 등록되어 있다.
캔디라는 지명은 '산 위의 나라'라는 뜻을 지니고 있다.
서구 문명의 영향을 받지 않은 전통적인 면모를 간직하고 있다.

숨은그림

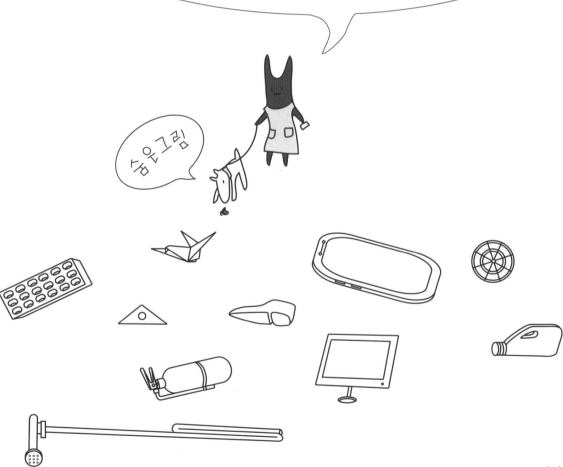

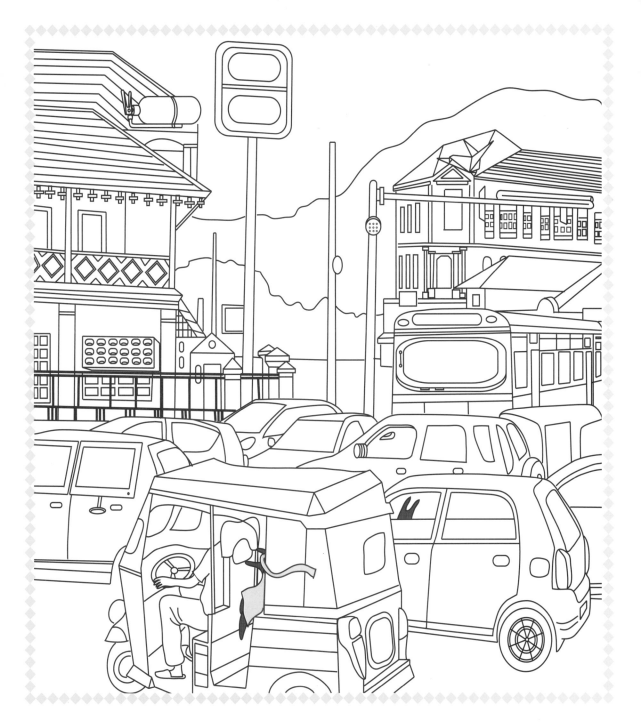

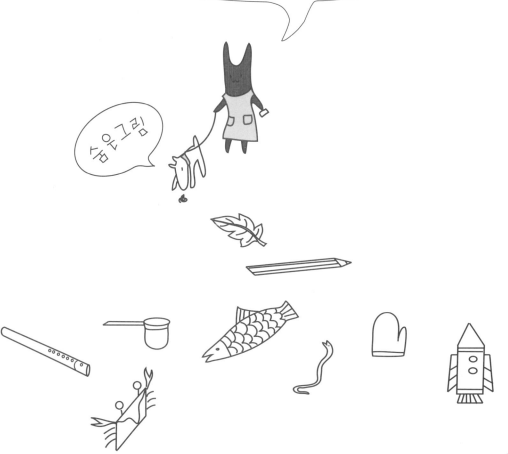

조지아 시그나기

유럽과 아시아의 경계에 있는 조지아의 한 마을. 와인과 전통 카펫,
전통 음식인 므츠와디가 이 마을의 주 수입원이다. 자연 경관과 유적이
잘 보존되어 관광지로 인기를 얻고 있다.

숨은그림

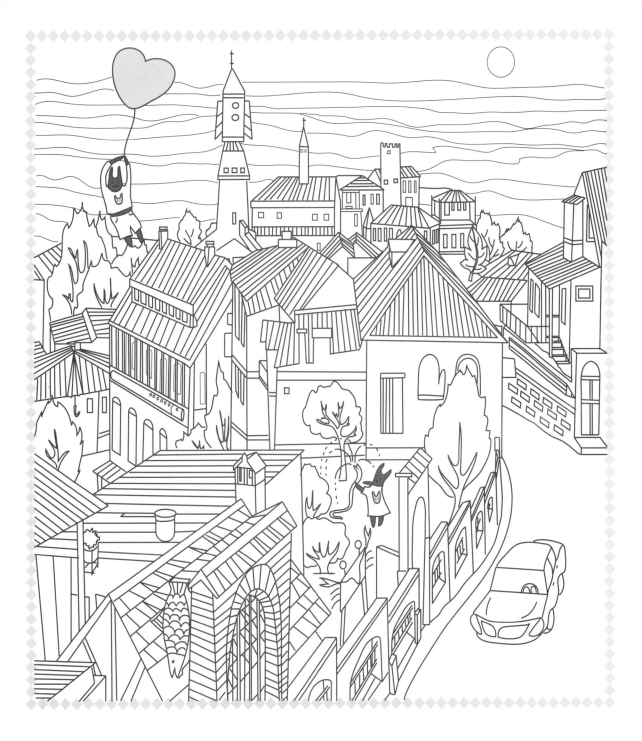

인도 타지마할

인도의 대표적 이슬람 양식 건축물. 궁전 형식의 묘지로 무굴제국의 황제였던
샤 자한이 자신의 부인인 뭄타즈 마할을 추모하여 만들었다고 전해진다.
순백의 대리석 건물이 사람의 혼을 쏙 빼놓는다.

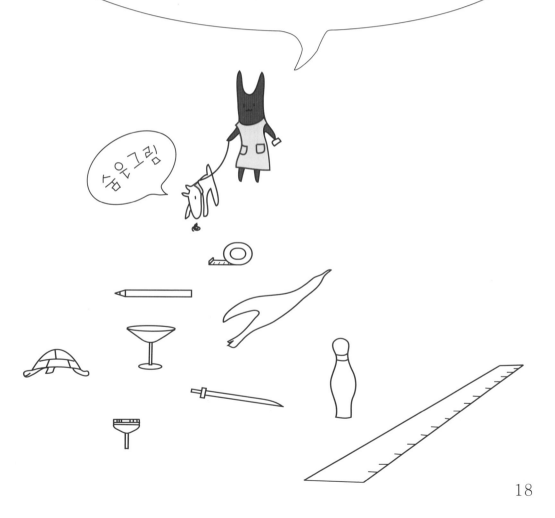

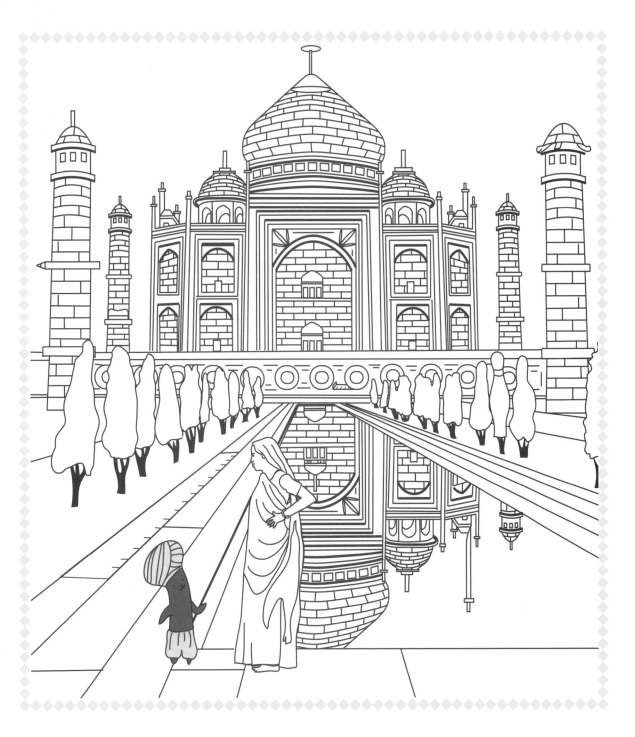

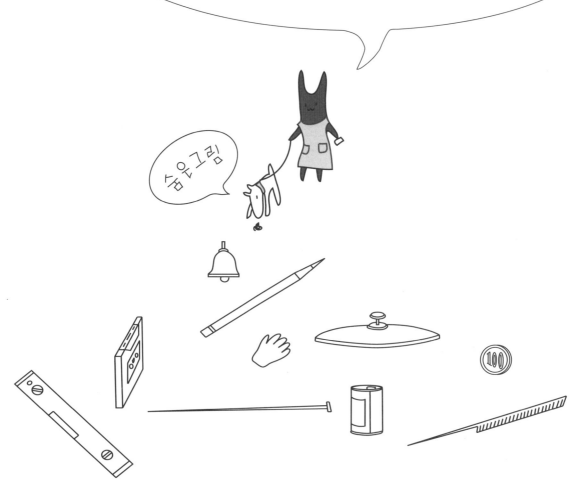

포르투갈 리스본 바이로 알토

리스본의 번화가이며 개성이 강하고 아름다운 거리. 16~17세기에 지어진 오래된 건물들이 여전히 남아 있어 거리를 거닐다 보면 시대를 건너온 느낌이다.

숨은그림

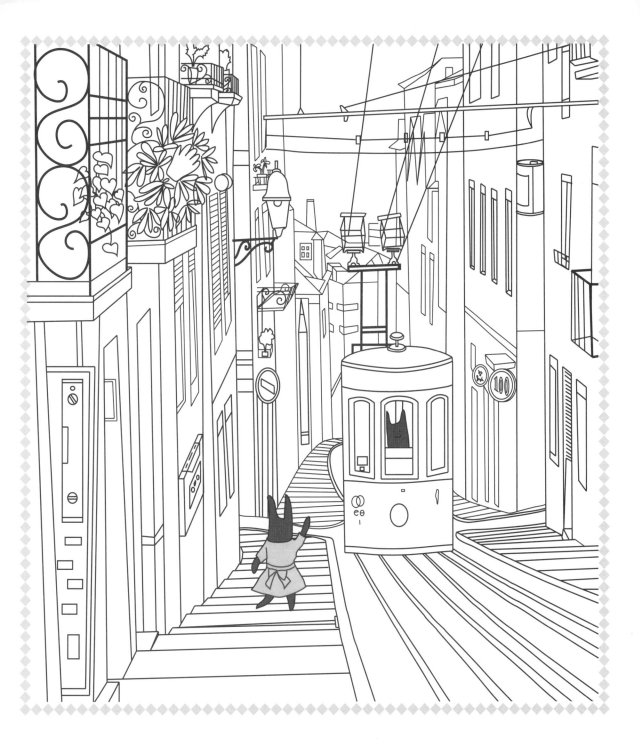

스페인 바르셀로나 사그라다 파밀리아 성당

바르셀로나의 대표 명소. 건축가 안토니 가우디가 설계한 것으로 유명하다.
하지만 이 성이 완성되기 전에 가우디는 유명을 달리했다. 미완이 이렇게
유명할 수 있다는 것도 흥미롭다.

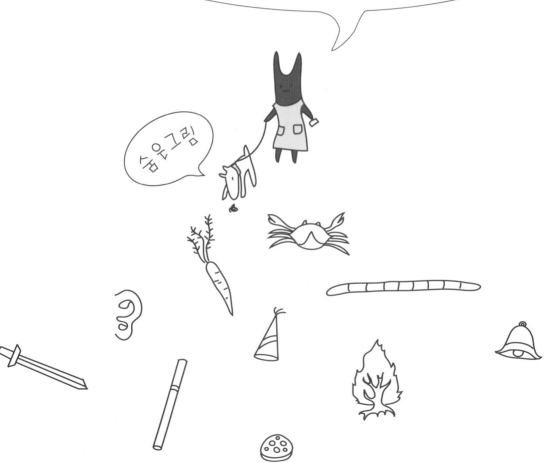

숨은그림

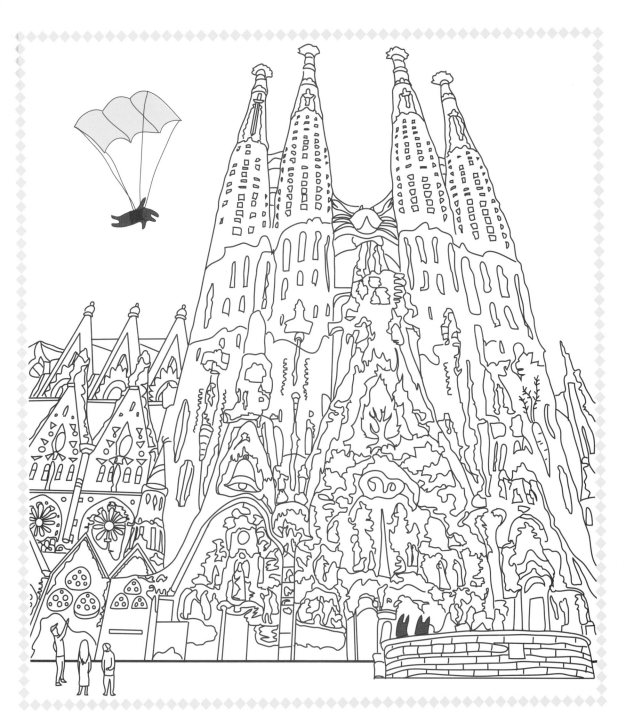

덴마크 코펜하겐

덴마크의 수도. 도시의 랜드마크에는 인어동상과 루이지애나 근대미술관이
있는데, 이 건물의 이름은 맨 처음 소유자의 세 명의 아내 이름
'루이즈'에서 유래했다고 한다.

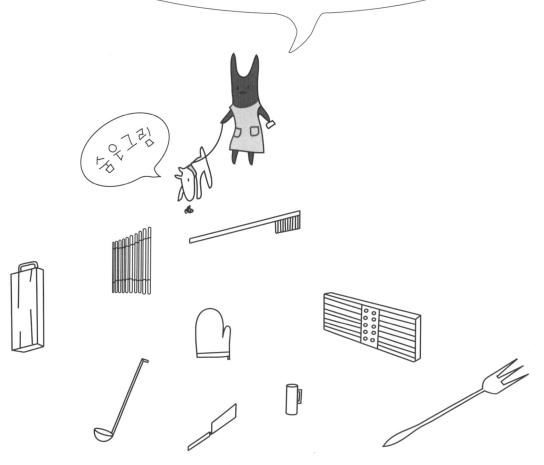

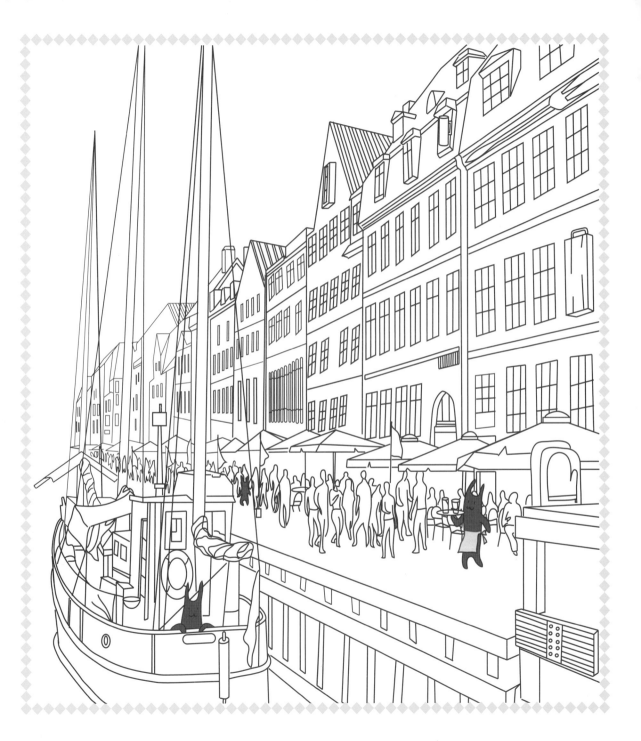

'해가 가장 먼저 비춘다'는 의미를 가지고 있는 왓 아룬은 우리말로 번역하면 '새벽사원'이다. 크메르 양식의 불교 사원으로 가장 높이 솟아 있는 탑인 프라 쁘랑이 유명하다.

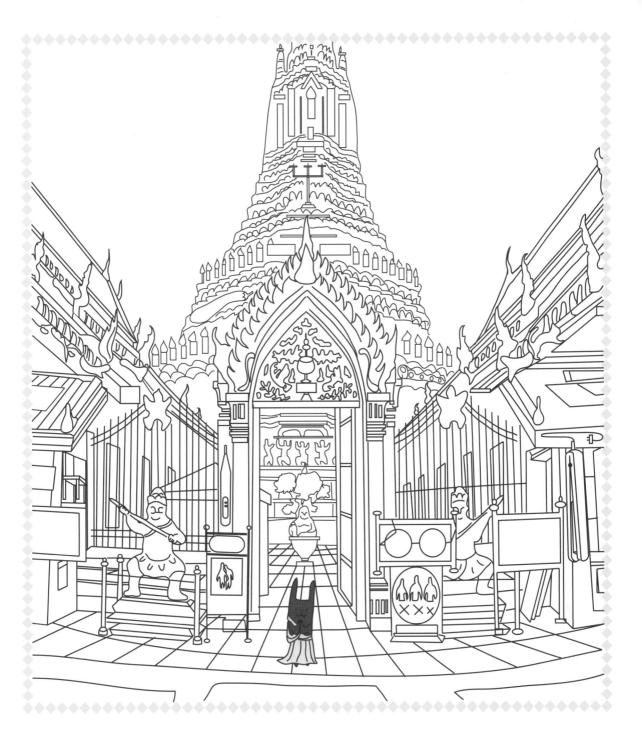

캐나다 올드 퀘벡

퀘벡에 있는 역사지구를 가리키는 말. 우리나라에서는 드라마 〈도깨비〉 촬영지로 더욱 유명해졌다. 올드 퀘벡은 과거에 한때 영국이 지배했지만 아직도 프랑스 전통이 곳곳에 살아 있다.

숨은그림

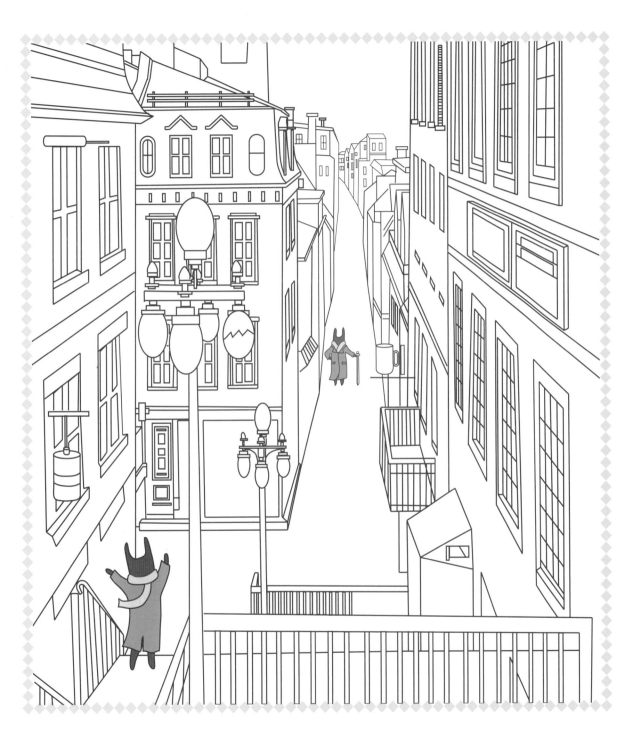

네팔 박타푸르

도시 전체가 유네스코 세계문화유산으로 지정되었다. 박타푸르 광장에는 과거의 영광을 드러내는 수많은 왕궁과 사원 등이 자리잡고 있다. 어느 것 하나 전설 아닌 것이 없으니 귀 기울이는 재미가 많다.

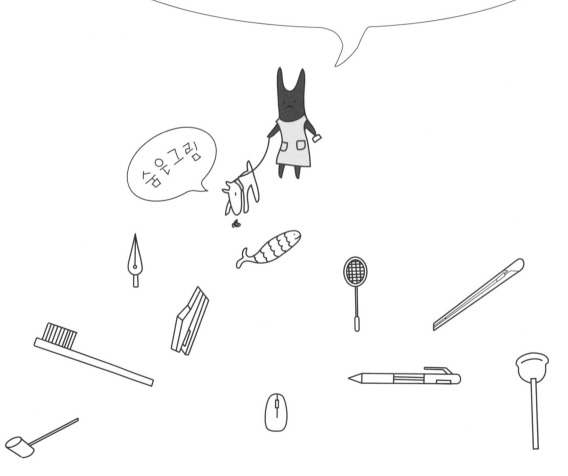

숨은그림

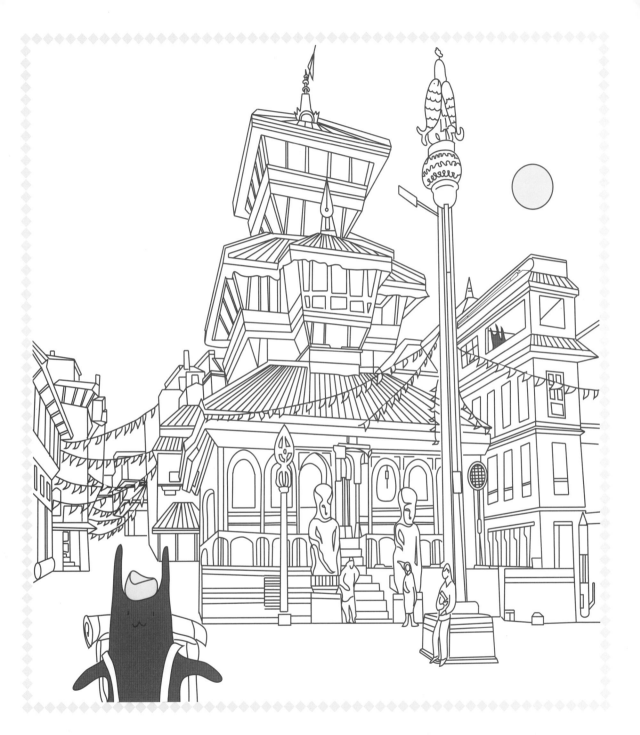

스코틀랜드 에든버러

스코틀랜드의 수도 에든버러에서는 매년 7~9월에 축제가 열린다. 에든버러 국제페스티벌, 에든버러 군악대축제, 에든버러 국제 북페스티벌 등이 유명하다. 축제 기간에는 곳곳에서 공연과 쇼가 펼쳐진다.

숨은그림

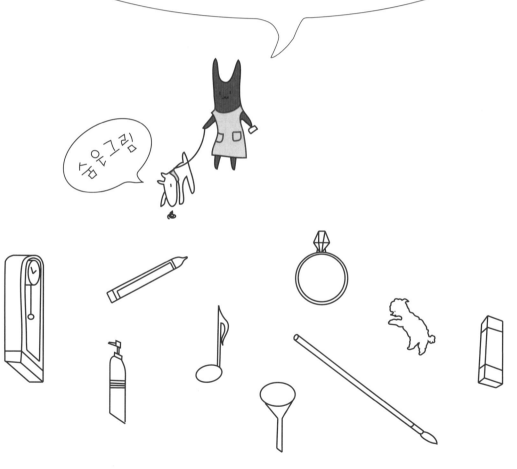

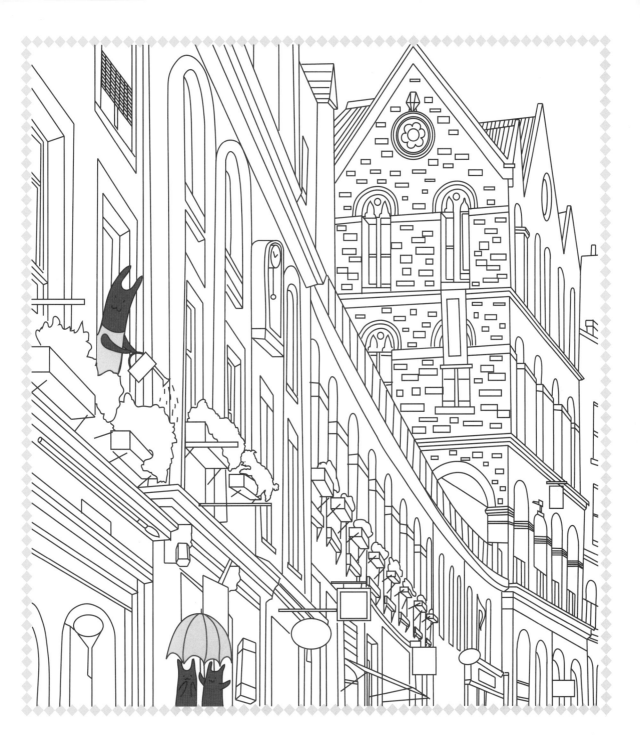

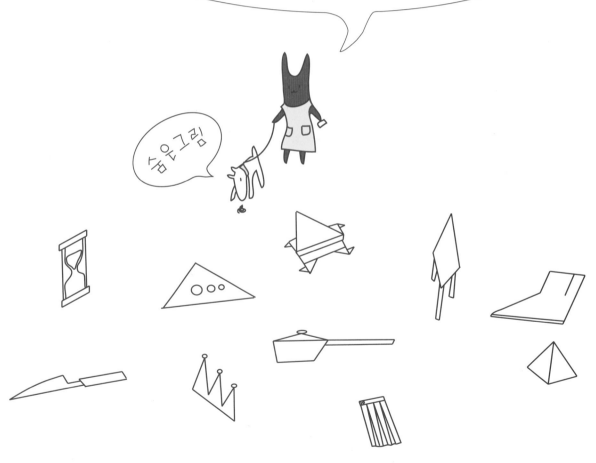

벨기에 브뤼헤

'북쪽의 베니스'라고 불리는 운하가 발달한 도시이다. 도시 곳곳에 선착장이
있고, 도시 곳곳을 파고드는 좁은 운하 사이로
펼쳐지는 풍경이 빼어나다.

숨은그림

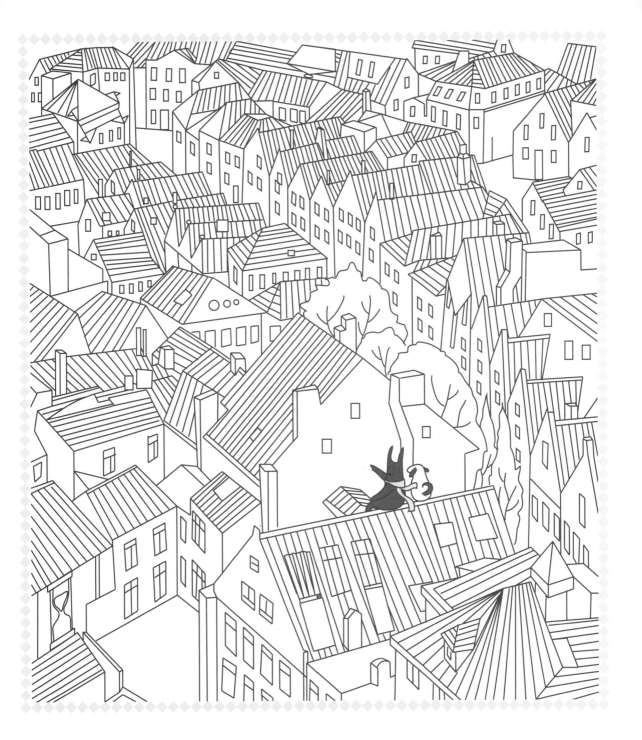

캄보디아 앙코르와트

캄보디아 시엠립 일원의 유적지. 인도차이나 반도 중앙부를 지배한 크메르 제국의 흥망성쇠를 엿볼 수 있다. 유적지 전체가 약탈을 당해서 복구가 힘들어졌다.

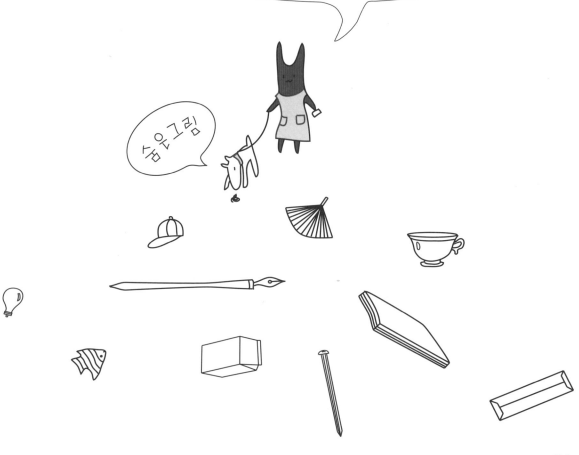

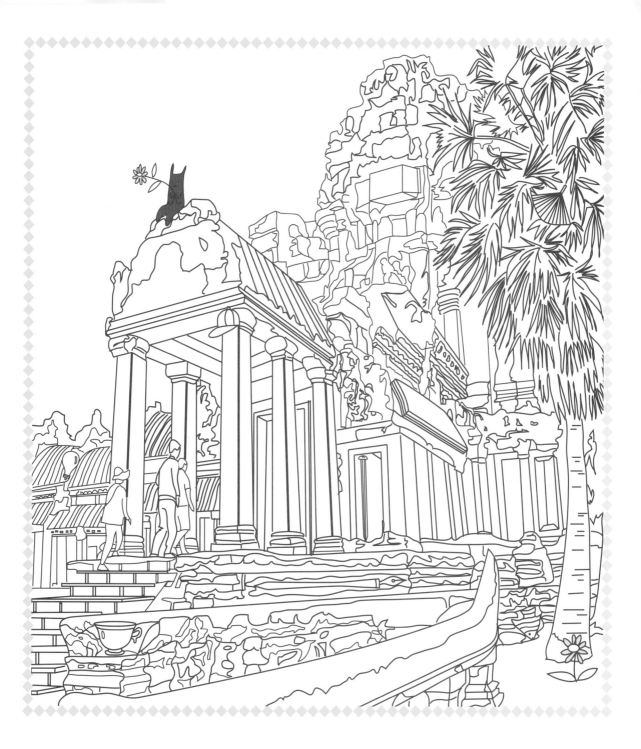

이탈리아 베네치아

'물의 도시' 베네치아는 118개의 섬과 150개의 운하, 378개의 다리로 연결되어 있는 세계적인 관광지이다. 셰익스피어의 5대 희극 중 하나인 《베니스 상인》의 배경이기도 하다.

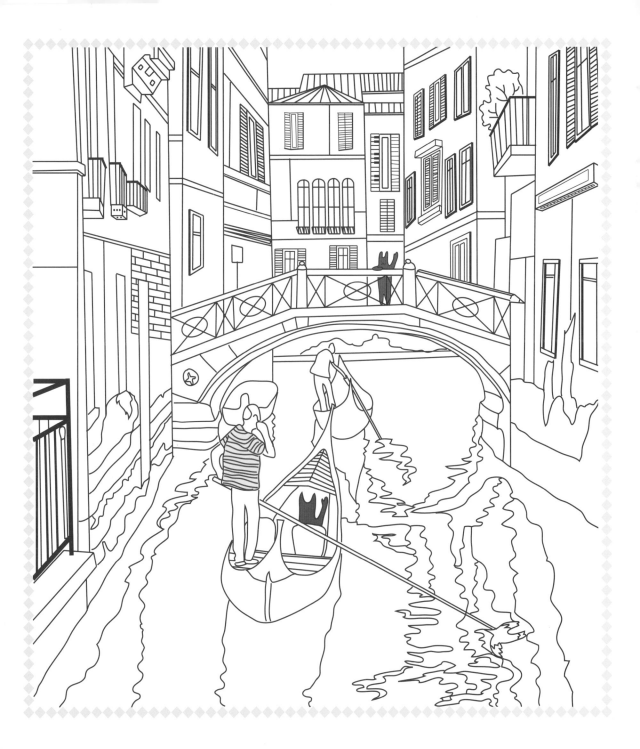

말레이시아 페낭 극락사

페낭 섬의 불교 사원. 극락사는 동남아시아에서 가장 큰 중국식 절로 유명하다. 1,000개가 넘는 계단을 올라가면 시내를 한눈에 내려다볼 수 있는 탑이 있다.

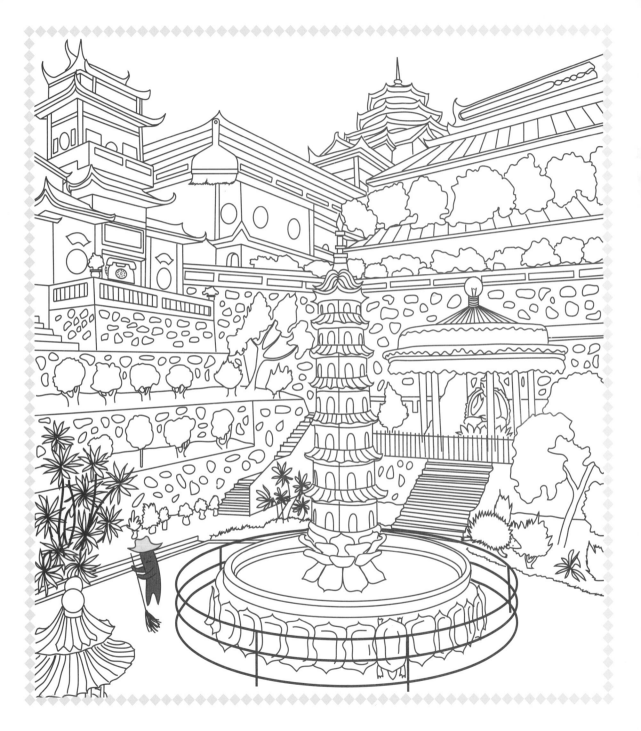

독일 뮌헨 마리엔 광장

시청사 건물의 뾰족 첨탑에서 펼쳐지는 인형극이 유명하다. 매일 일정한
시간이 되면 음악소리에 맞춰 약 10분 동안 공연이 펼쳐진다.

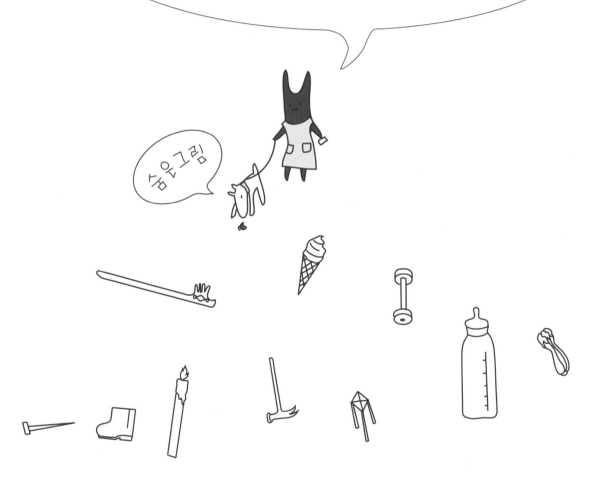

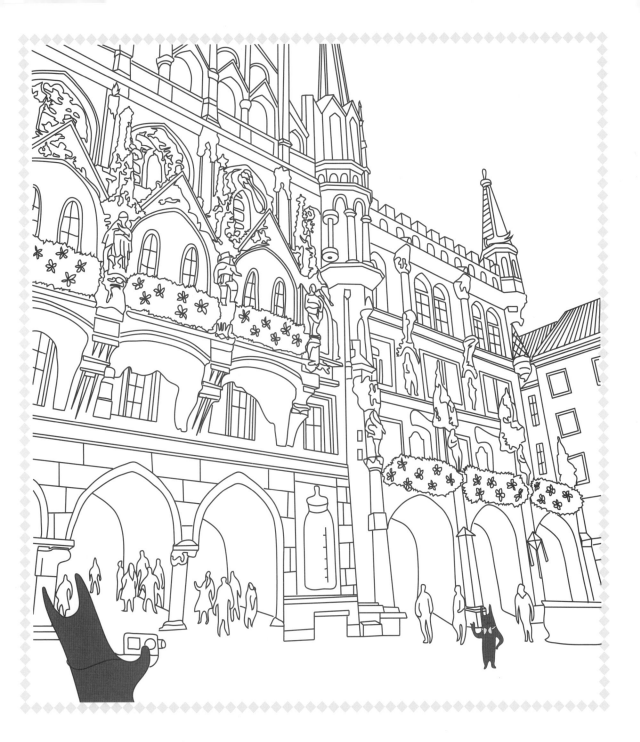

그리스 산토리니

푸른 바다와 하얀 교회당의 색감 대비가 뛰어난 섬. 화산 작용으로 형성된 아름다운 자연과 이국적인 건축물이 조화로운 풍경을 이룬다. 유럽 최고의 관광지로 꼽힌다.

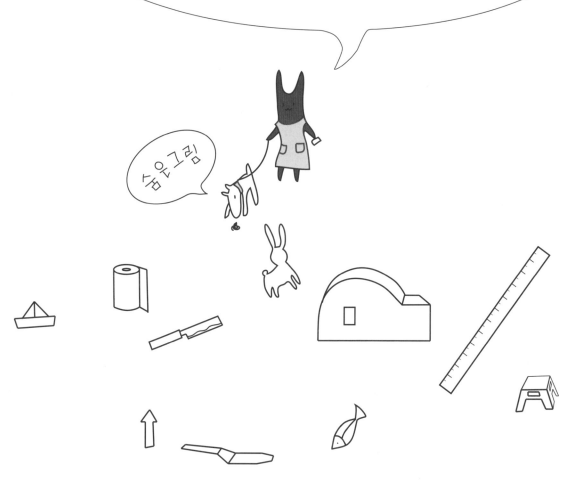

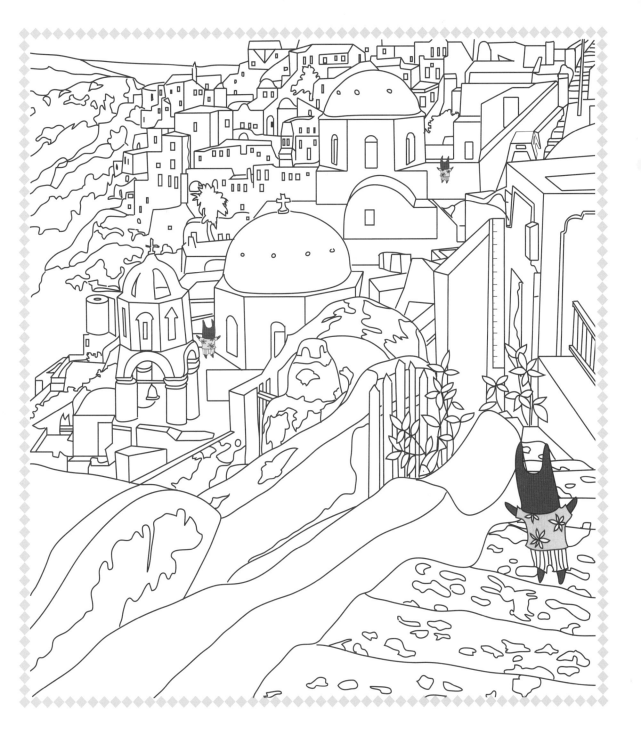

부탄 팀푸 사원

히말라야의 불교 국가 부탄의 수도에 있는 사원. 세계에서 행복지수가 가장
높은 나라인 부탄 곳곳에서는 물론 전 세계 많은 사람들이
이곳에 와서 기도를 한다.

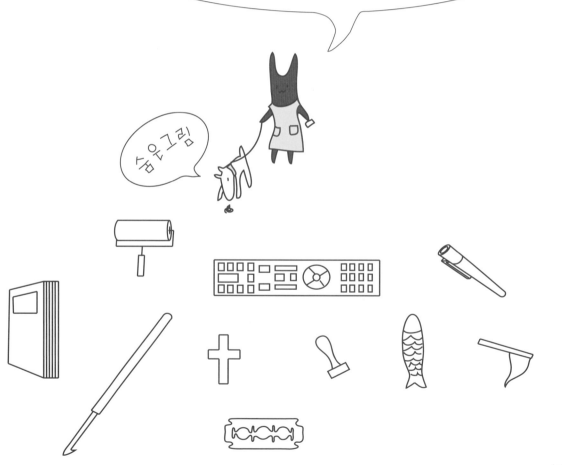

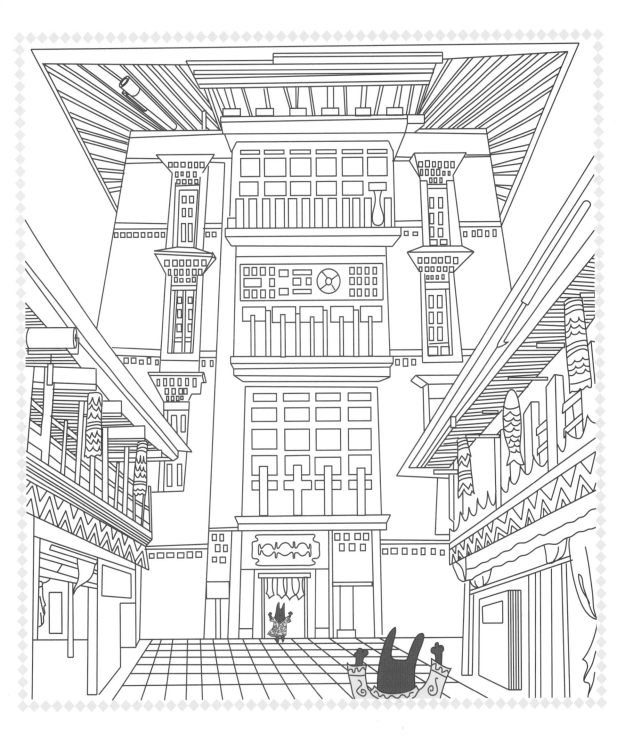

오 스 트 레 일 리 아 시 드 니 오 페 라 하 우 스

시 드 니 의 랜 드 마 크 로 조 개 껍 질 을 닮 은 외 관 이 아 름 답 기 그 지 없 다. 덴 마 크 의
건 축 가 요 른 웃 손 이 설 계 했 고 1973년 완 공 되 었 다. 2007년 유 네 스 코
세 계 문 화 유 산 으 로 지 정 되 었 다.

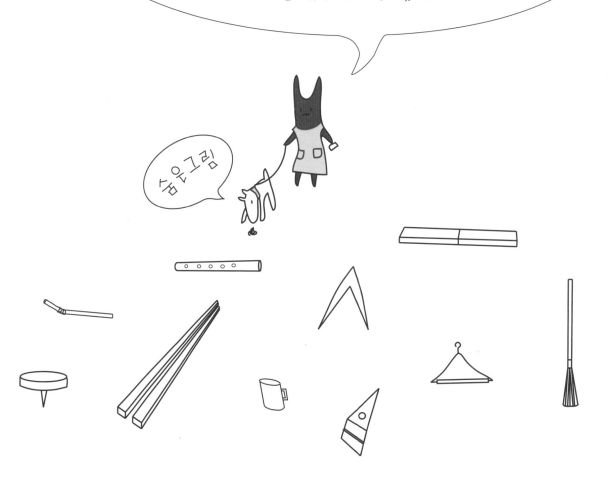

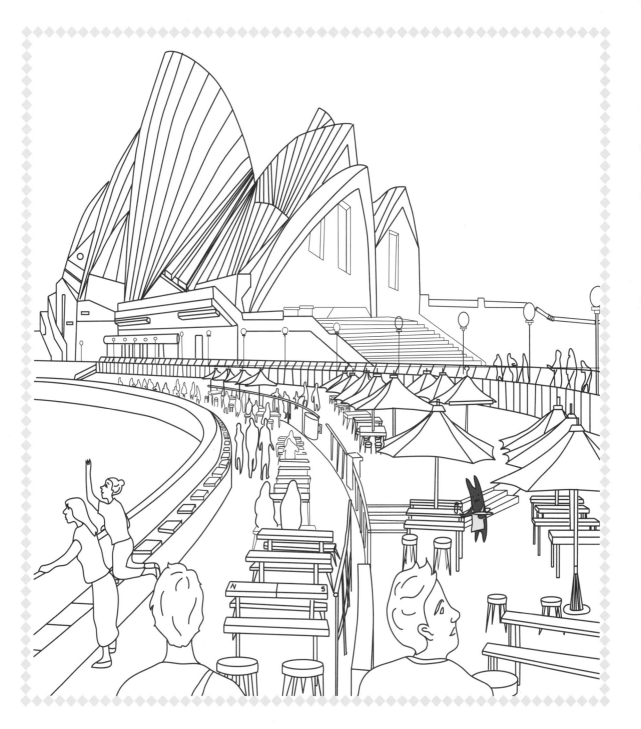

티베트 포탈라 궁

7세기 이래 티베트의 불교와 전통 행정의 중심지이자 상징. 해발 3,700미터에
있는 이 건축물은 1,000개의 방이 있는 수도원이자 요새이며 궁전이다.

숨은그림

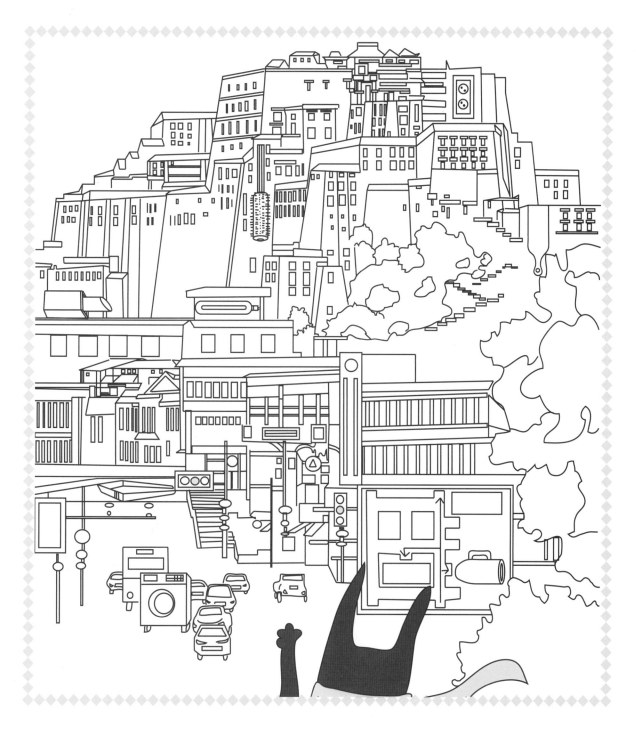

터키 카파도키아

자연과 인간이 함께 만든 최고의 명소. 지상과 지하의 기암괴석은 자연의 위대함을 보여주고, 그 속에서 삶의 터전을 마련한 인간의 지혜를 엿볼 수 있다. 백미는 지하도시로 언제 어떻게 생겨났는지 알 수 없다.

숨은그림

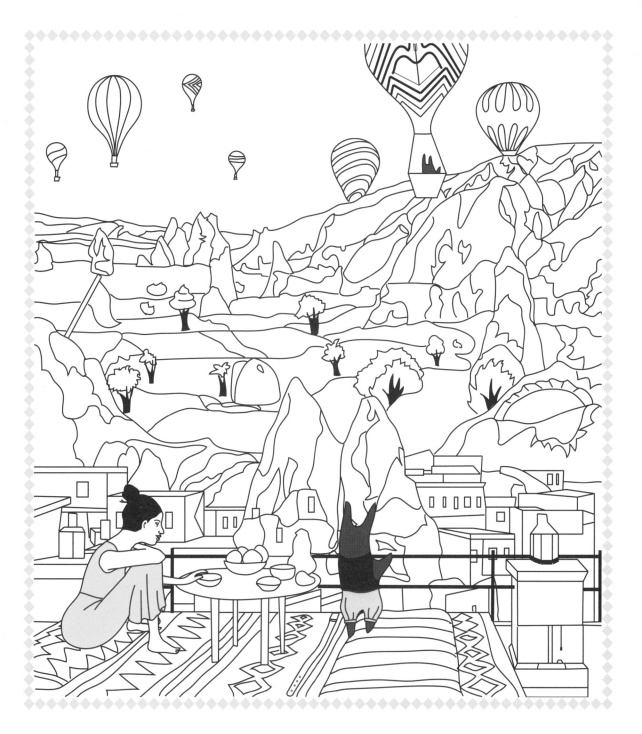

멕시코 과나후아토

막대한 양의 은광이 발견되면서 발전한 도시. 알록달록한 색감을 뽐내는 낭만적인 소도시이다. 《돈키호테》가 쓰여진 곳으로도 유명하며 돈키호테 박물관이 있다.

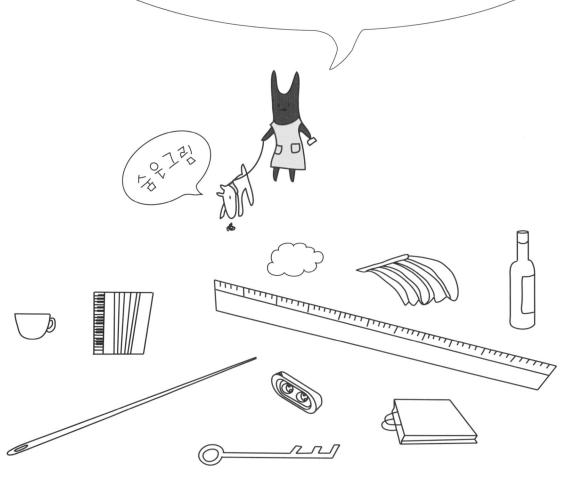

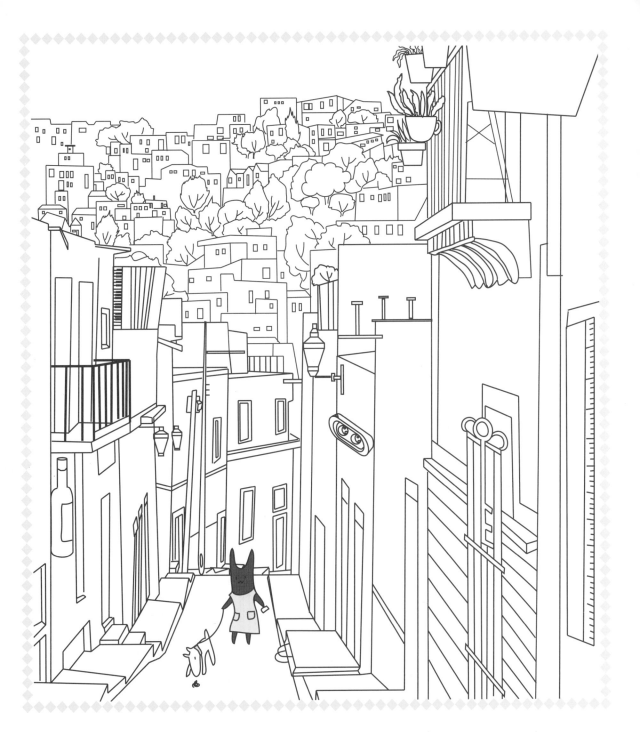

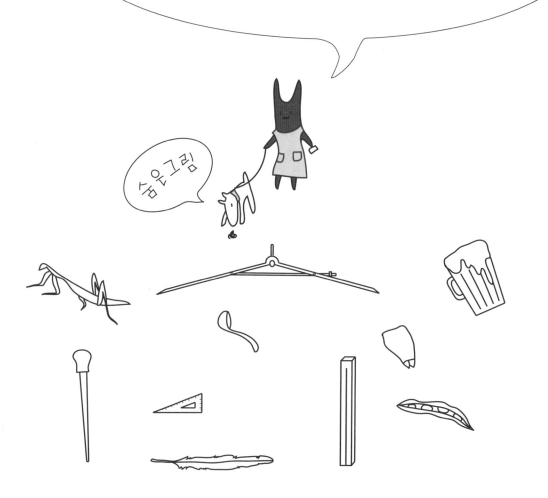

요르단 페트라

요르단 남서부 내륙 사막지대 바위산에 남아 있는 도시유적. 도시가 흙속에
파묻혀 있다가 19세기 초반에 재발견되었다.

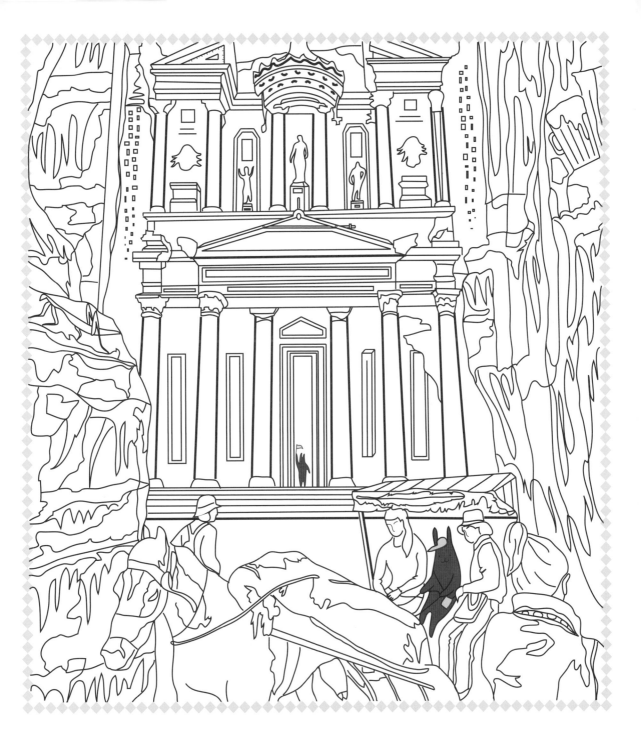

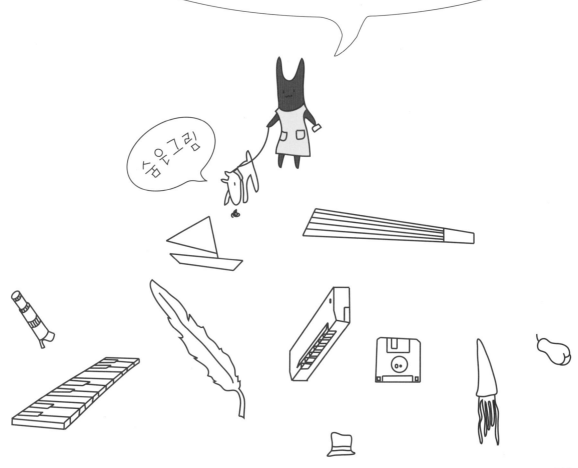

페루 아구아스 칼리엔테스

페루 유적지 마추픽추 가는 길에 있는 마지막 마을.
마추픽추는 워낙 높은 곳에 건설되어 산 아래에서는 도시의 존재를
알아차리기 힘들었다고 한다.

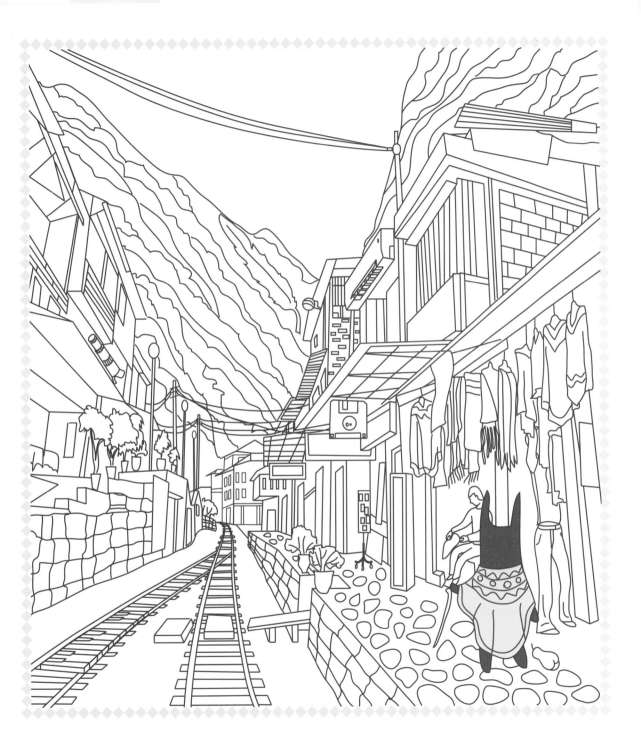

프랑스 파리 에펠탑

파리의 과거와 현재를 상징하는 건축물. 1889년 3월 31일에 준공되었다.
맨 처음 지어졌을 때는 '흉물스런 건축물'이라고 비난받았지만 오늘날에는
매년 약 700만 명이 방문하는 명소이다.

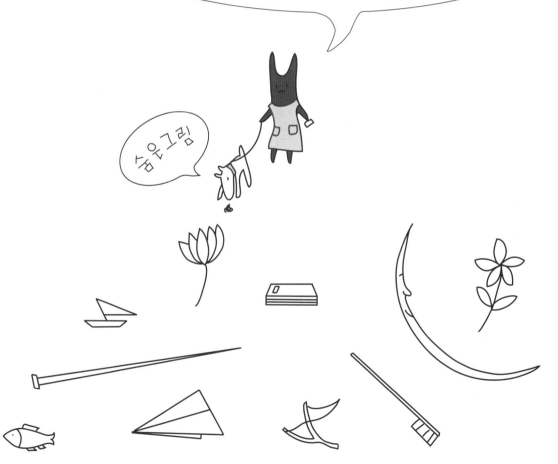

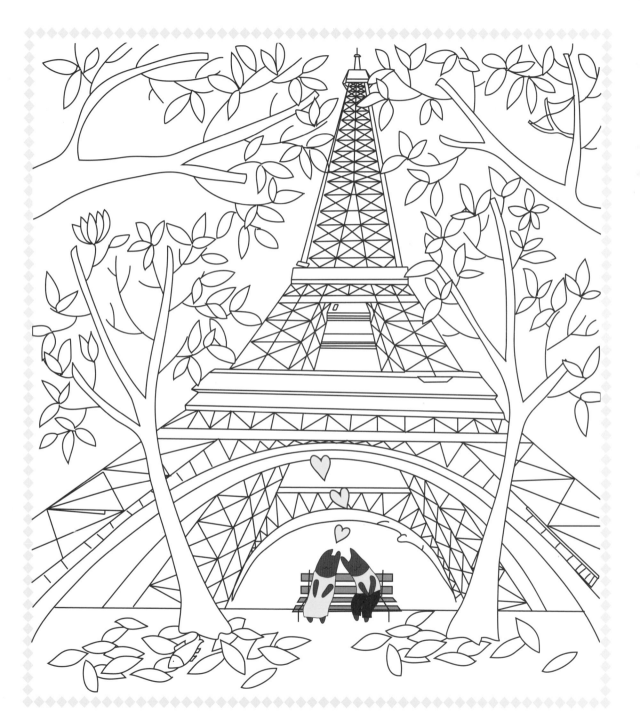

이집트 피라미드

이집트 고왕국 시대에서 신왕국 시대에 걸쳐 건축되었고, 파라오(왕)의
무덤으로 사용되었다. 놀라울 정도로 정교한 공법으로 지어진 이 유적은
신비로운 고대 비밀을 간직하고 있는 듯하다.

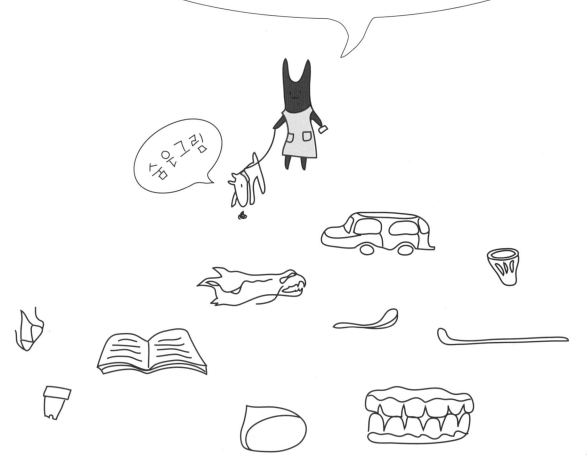

숨은그림

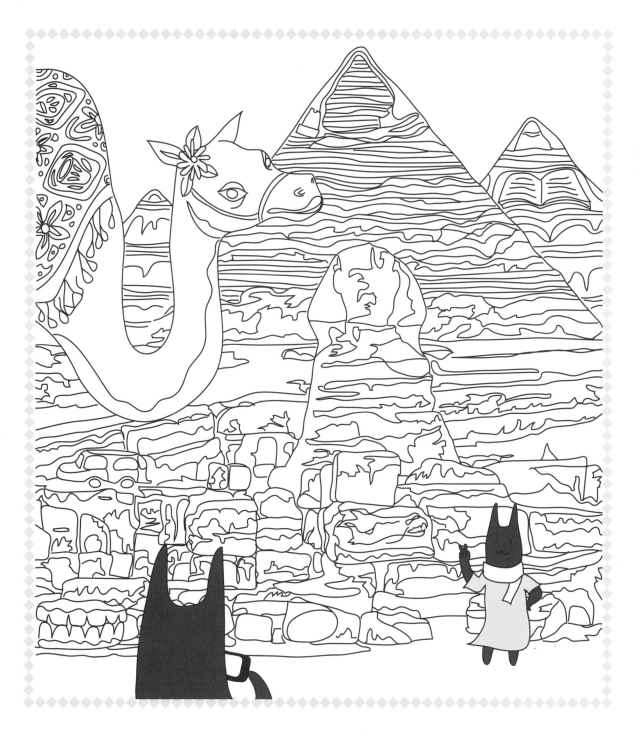

숨은 그림 찾기 정답

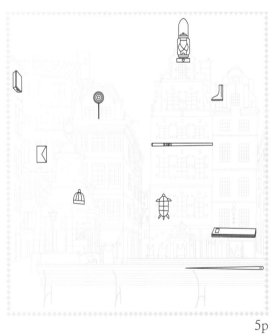

5p

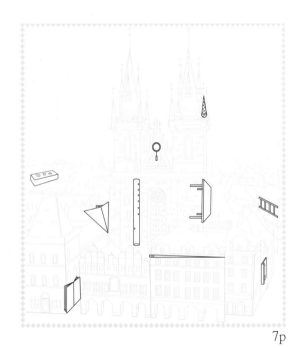

7p

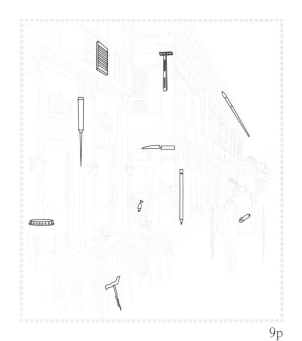

9p

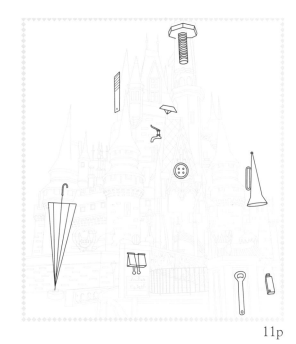

11p

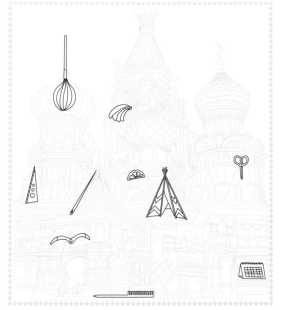

13p

15p

17p

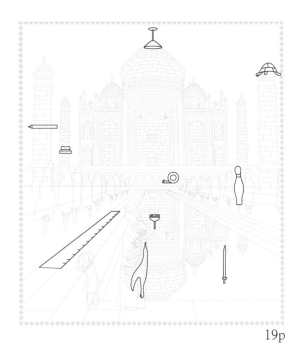

19p

21p

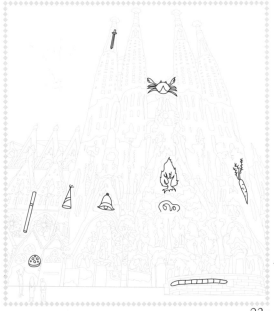

23p

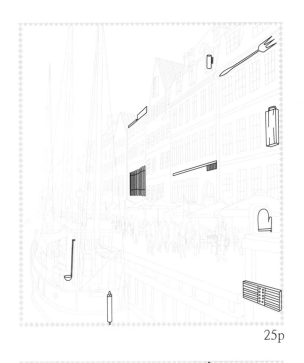

25p

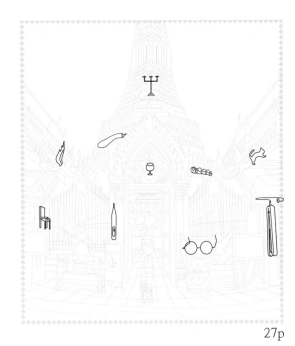

27p

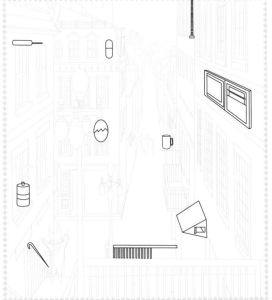

29p

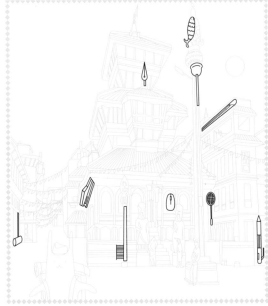

31p

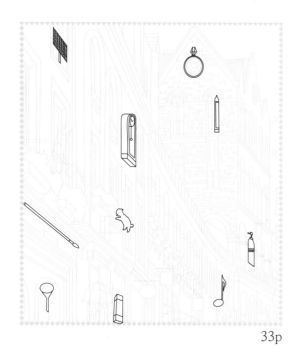

33p

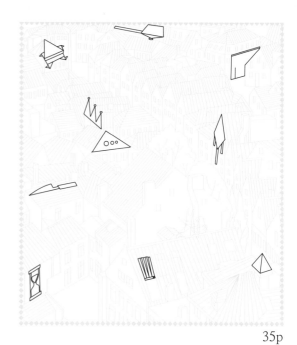

35p

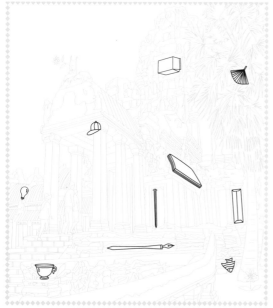

37p

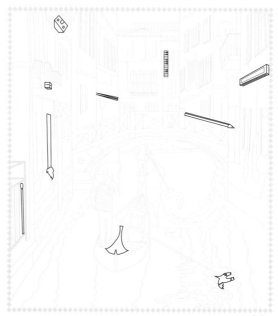

39p

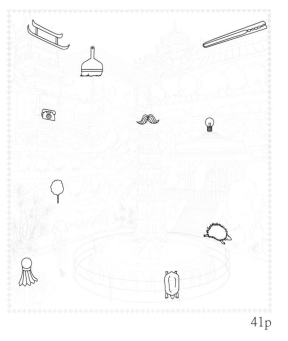

41p

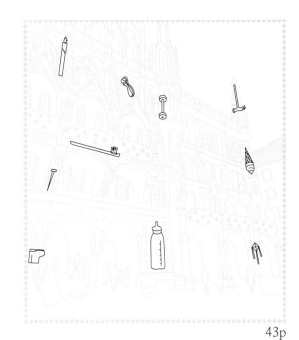

43p

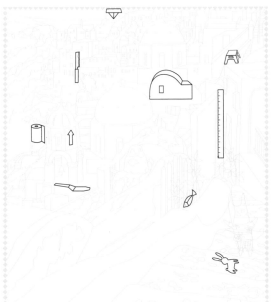

45p

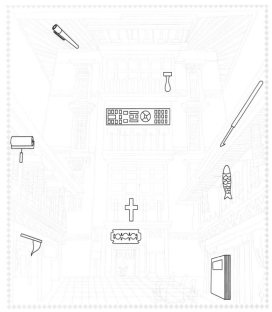

47p

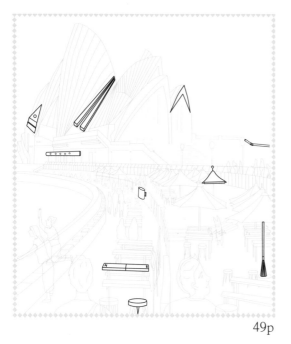

49p

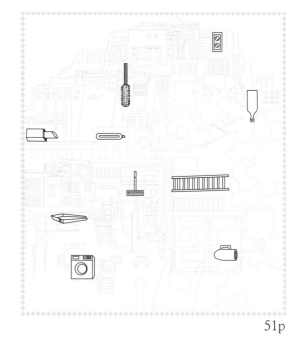

51p

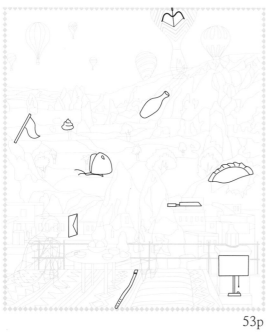

53p

55p

57p

59p

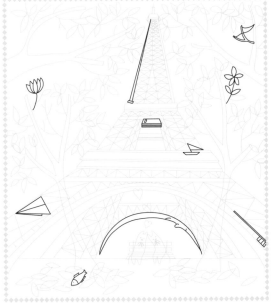

61p

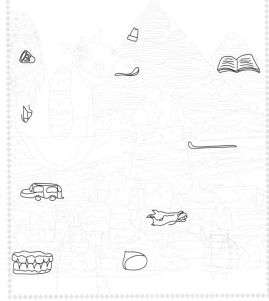

63p

방구석 숨은그림찾기: 명화편
짱아찌 지음 | 아자 그림 | 72쪽 | 값 8,500원

명화를 오마주한 아름다운 그림 속에서 숨은그림을 찾아보자! 문화생활과 취미 두 가지를 동시에 누릴 수 있는 책.

서로 다른 그림 찾기
이요안나 그림 | 짱아찌 기획·구성 | 96쪽 | 값 10,000원

또르르 눈을 굴리며 같은 듯 다른 그림을 찾으면서 눈 운동과 두뇌 운동을 동시에 해보자. 집중력과 관찰력이 쑥쑥!

귀욤귀욤 볼펜 일러스트
아베 치카고 외 지음 | 홍성민 옮김 | 83쪽 | 값 12,500원

평범한 색 볼펜으로 소중한 추억에 감성을 입혀 일상에 행복을 선물해주는 책. 모든 동식물, 음식, 과일, 사물 등 세상 만물이 당신의 형형색색 볼펜 끝에서 마술처럼 살아날 것이다.

매력뿜뿜 동물 일러스트: 멸종 위기 동물편
이요안나 지음 | 68쪽 | 값 11,200원

나만의 손그림으로 친구에게 선물하고 싶을 때 따라 그리기 쉬운 일러스트 책. 멸종 위기에 처해 있기에 더욱 소중하고 기억하고 싶은 동물 80여 종을 그리는 법이 들어 있다.

부비부비 강아지 일러스트
박지영 지음 | 88쪽 | 값 12,500원

사랑스러운 우리 강아지 모습을 직접 그려 간직하고 싶은 사람을 위해 출간된 책. 그림이 서투른 '똥손'도 쉽게 따라할 수 있다.

다이어리 꾸미기 일러스트
나루진 지음 | 148쪽 | 값 13,000원

깜찍발랄한 일러스트로 소중한 나의 다이어리를 꾸미도록 도와주는 책. 귀엽고 사랑스러운 캐릭터로 잘 알려진 나루진 작가의 일러스트가 돋보인다.